钦定三希堂法帖（二）

王羲之《袁生帖》《七月帖》《都下帖》《二谢书帖》《孝女曹娥碑》，王献之《中秋帖》《送梨帖》《东山帖》《保姆帖》，王珣《伯远帖》

陆有珠 主编

广西美术出版社

前 言

 《三希堂法帖》，全称为《御刻三希堂石渠宝笈法帖》，又称为《钦定三希堂法帖》，正集 32 册 236 篇，是清乾隆十二年（1747 年）由宫廷编刻的一部大型丛帖。

 乾隆十二年梁诗正等奉敕编次内府所藏魏晋南北朝至明代共 135 位书法家（含无名氏）的墨迹进行勾摹镌刻，选材极精，共收 340 余件楷、行、草书作品，另有题跋 200 多件、印章 1600 多方，共 9 万多字。其所收作品均按历史顺序编排，几乎囊括了当时清廷所能收集到的所有历代名家的法书墨迹精品。因帖中收有被乾隆帝视为稀世墨宝的三件东晋书迹，即王羲之的《快雪时晴帖》、王珣的《伯远帖》和王献之的《中秋帖》，而珍藏这三件稀世珍宝的地方又被称为三希堂，故法帖取名《三希堂法帖》。法帖完成之后，仅精拓数十本赐与宠臣。

 乾隆二十年（1755 年），蒋溥、汪由敦、嵇璜等奉敕编次《御题三希堂续刻法帖》，又名《墨轩堂法帖》，续集 4 册。正、续集合起来共有 36 册。乾隆帝于正集和续集都作了序言。至此，《三希堂法帖》始成完璧。至清代末年，其传始广。法帖原刻石嵌于北京北海公园阅古楼墙间。《三希堂法帖》规模之大，收罗之广，镌刻拓工之精，以往官私刻帖鲜与伦比。其书法艺术价值极高，代表着我国书法艺术的最高境界，是中国古典书法艺术殿堂中的一笔巨大财富。

 此次我们隆重推出法帖 36 册完整版，选用文盛书局清末民初的精美拓本并参考其他优质版本，用高科技手段放大仿真影印，并注以释文，方便阅读与欣赏。整套《三希堂法帖》典雅厚重，展现了古代书法碑帖的神韵，再现了皇家御造气度，为书法爱好者提供了研究、鉴赏、临摹的极佳范本，更具有典藏的意义和价值。

御刻三希堂石渠寶笈法帖 第二册

晋王羲之書

御刻三希堂石渠宝笈
法帖 第二册

晋王羲之书
王羲之《袁生帖》

得袁二谢书具为慰袁
生
暂至都已还未此生至

到之懷吾所也

右王右軍袁生帖曾入宣和御府即書譜所載淳化

閣帖第六卷亦載此帖是又嘗入太宗御府而黃長

释文

到之怀吾所也

文征明跋

右王右军袁生帖曾入
宣和御府即书谱所载
淳化

阁帖第六卷亦载此帖
是又尝入太宗御府而
黄长

睿閣帖考嘗致詳於此然閣本較此微有不同不知

當時臨摹失真或淳化所收別是摹本皆不可知而

此帖八璽爛然其後覃紙及內府圖書之印皆宣和

又裝池故物而金書標籤又出祐陵親剳當是真蹟無

疑此帖舊藏吳興嚴震直家震直洪武中仕為工部

尚書家多法書後皆散失吾友沈維時購得之嘗以

示余今復觀於華中甫氏中甫嘗以勒石矣顧真蹟

睿阁帖考尝致详于此
然阁本较此微有不同
不知
当时临摹失真或淳化
所收别是摹本皆不可
知而
此帖八玺烂然其后覃
纸及内府图书之印皆
宣和
又装池故物而金书标签
又出祐陵亲剳当是真
迹无
疑此帖旧藏吴兴严震
直家震直洪武中仕为
工部
尚书家多法书后皆散
失吾友沈维时购得之
尝以
示余今复观于华中甫
氏中甫尝以勒石矣顾
真迹

右軍袁生帖三行二十五字見扵宣和書譜今展之古韻穆然神采奕奕宣和諸璽朱色猶新信其為宋内府舊藏乾隆丙寅與韓幹照夜白等圖同時購得

無前人題識俾余疏其本末如此嘉靖十年歲在辛卯九月朔長洲文徵明跋

释文

无前人题识俾余疏其本末如此嘉靖十年岁在辛卯九月朔长洲文徵明跋

乾隆帝跋

右军袁生帖三行二十五字见于宣和书谱今展之古韵穆然神采奕奕宣和诸玺朱色犹新信其为宋内府旧藏乾隆丙寅与韩幹照夜白等图同时购得

而以此帖為冠向集石渠寶笈以

右軍快雪時晴為墨池領袖復

藏此卷遂成二難長至後一日

三希堂御題

弆淳化閣帖曾載此本而文徵明

謂真蹟較閣帖微有不同或當時

臨摹失真不可知今取閣本比對逈

释文

乾隆帝跋

而以此帖为冠向集石
渠宝笈以
右军快雪时晴为墨池
领袖复
藏此卷遂成二难长至
后一日
三希堂御题

考淳化阁帖曾载此本
而文徵明
谓真迹较阁帖微有不
同或当时
临摹失真不可知今取
阁本比对逊

真蹟遠甚善信云言足掭也待诏

以鑒賞名勝朝審此為真蹟無繆

當與琬琰球圖共寶之乾隆戊

辰清和御識

七月一日羲之白忽

然秋月但有感叹
信反得去月七日书
知足下故羸疾问触
暑远涉忧卿不可言
吾故羸乏力不具

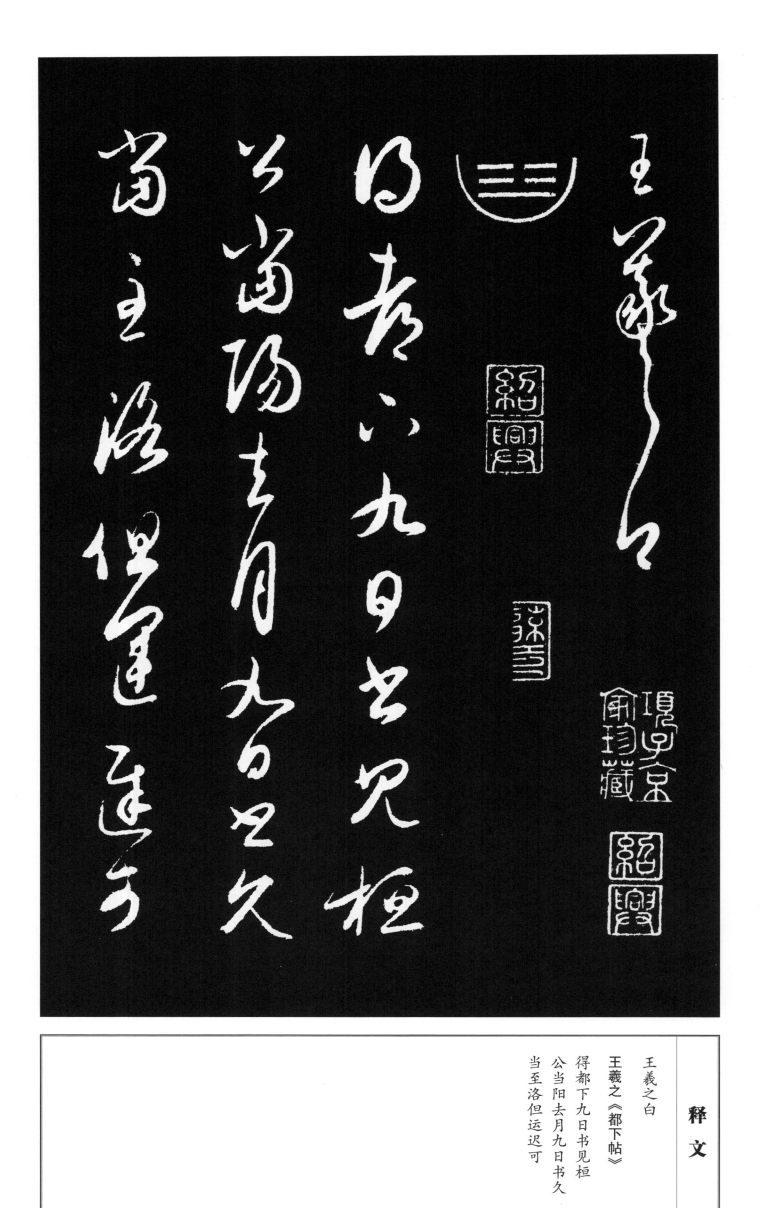

王羲之白

王羲之《都下帖》

得都下九日书见桓

公当阳去月九日书久

当至洛但运迟可

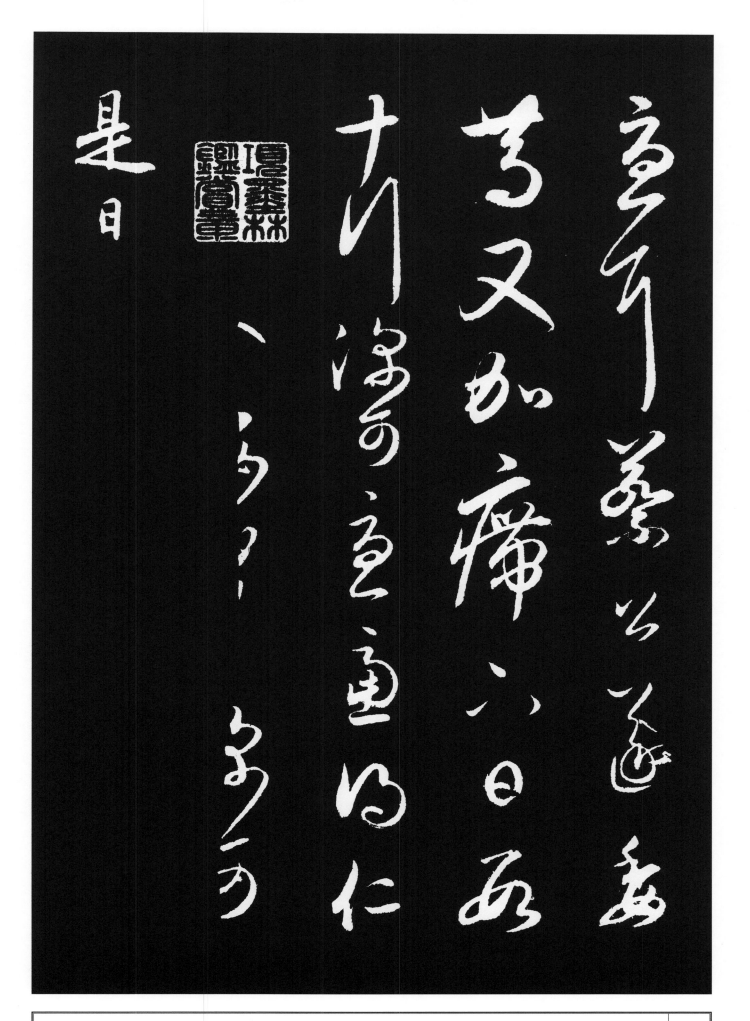

释　文

忧耳蔡公遂委
笃又加瘰下日数
十行深可忧虑得仁（以
下数字不可辨）
文及跋
是日

子瞻送示余得之于光
祿官舍直龍圖閣
河南文及題

唐太宗宗太宗酷好右軍書法搆得真蹟皆命近臣

御府
寶繪

子瞻送示余得之于光
祿官舍直龍图阁
河南文及题

宋濂跋

唐太宗宋太宗酷好右
军书法构得真迹皆命
近臣

临刻上石此帖首有褚遂良题所谓拜观者盖观此真而题识之非石本也石本可得真迹不易见故耳真迹流落人间至宋东坡得之送示文潞公子及必是神宗以前事想哲宗之时而题之者各有绍兴小长印绍兴钤印又有陈氏半钤印及复卦等三小印岂南渡时陈氏获此帖高宗构得乃装表二帖为轴钤印而珍藏之俞紫芝临修禊帖及真迹石本皆后人附之耳其次第如此

洪武十九年四月望日金华宋濂谨识

释文

临刻上石此帖首有褚
遂良题所谓拜观者盖
观此
真而题识之非石本也
石本可得真迹不易见
故耳真迹
流落人间至宋东坡得
之送示文潞公子及必
是神宗以前
事想哲宗之时而题之
者各有绍兴小长印绍
兴钤印又
有陈氏半钤印及复卦
等三小印岂南渡时陈
氏获此
帖高宗构得乃装表二
帖为轴钤印而珍藏之
俞紫芝
临修禊帖及真迹石本
皆后人附之耳其次第
如此
洪武十九年四月望日
金华宋濂谨识

乾隆帝跋

二帖皆见淳化阁帖第
七卷今乃得
见真迹行笔流逸中含
古澹信神物
也董香光深斥王著之
谬今以墨本
相较乃知此翁为书家
董狐耳
乾隆御题

王羲之《二谢书帖》
二谢书云即以七日大

14

毅冥冥永毕不获临
见痛恨深至也无复
已已武妹修载在道
终始永绝道妇等
一旦哀穷并不可居

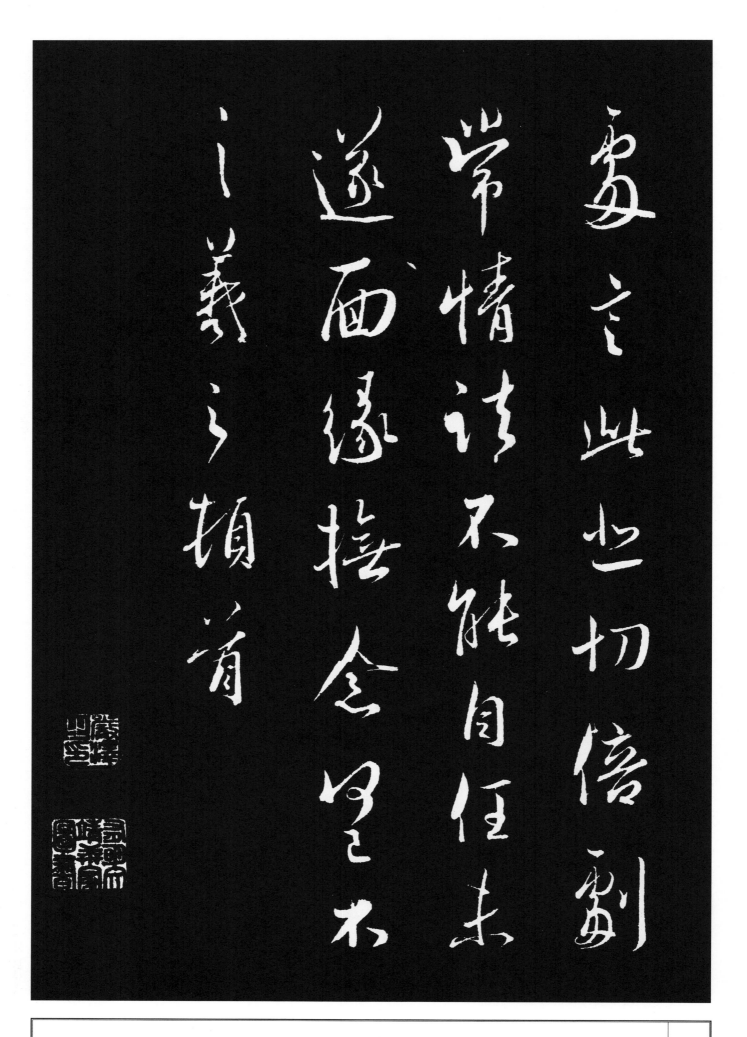

熙寧九年十一月十四日趙抃閱道

越州清思堂之西至樂齋觀

右軍真蹟近世漸少觀二謝帖

紙札尚完殊可愛也案正觀目

錄泊

释文

苏颂跋

熙宁九年十一月十四
日赵抃阅道
越州清思堂之西至乐
斋观
右军真迹近世渐少观
二谢帖
纸札尚完殊可爱也案
正观目
录泊

淳化法帖皆收此豈當時為

好事者秘藏不出邪熙寧丙辰

冬至日丹楊蘇頌子容餘杭郡

西閣題

释文

淳化法帖皆收此豈当
时为
好事者秘藏不出邪熙
宁丙辰
冬至日丹杨苏颂子容
余杭郡
西阁题

正觀尤愛右軍書訪求
殆盡其後并葬昭陵今
所存法帖人謂皆哀疚
之問故不復進上得傳
于後豈其然乎此書亦然

釋 文

曹辅跋

正观尤爱右军书访求
殆尽其后并葬昭陵今
所存法帖人谓皆哀疚
之问故不复进上得传
于
后岂其然乎此书亦然

19

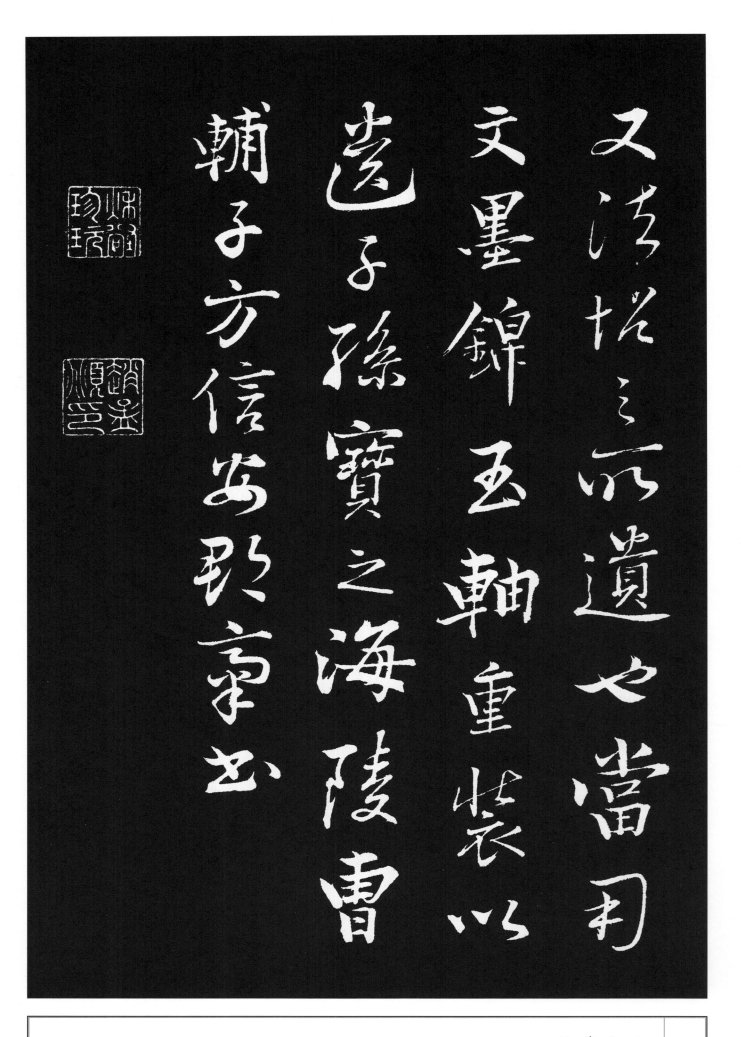

又法帖之所遗也当用
文墨锦玉轴重装以
遗子孙宝之海陵曹
辅子方信安郡斋书

孝女曹娥碑

孝女曹娥者上虞曹盱之女也其先與周同祖末胄

景沈爰來適居盱能撫節安歌婆娑樂神以漢安

二年五月時迎伍君逆濤而上為水所淹不得

時娥年十四號慕思盱哀吟澤畔旬有七日遂自投

江死經五日抱父屍出以漢安迄于元嘉元年青龍

在辛卯莫之有表度尚設祭之諜之辭曰

释 文

王羲之《孝女曹娥碑》

孝女曹娥碑
孝女曹娥者上虞曹盱
之女也其先与周同祖
末胄
景沈爰来适居盱能抚
节安歌婆娑乐神以汉
安
二年五月时迎伍君逆涛
而上为水所淹不□□
时娥年十四号慕思盱
哀吟泽畔旬有七日遂
自投
江死经五日抱父尸出
以汉安迄于元嘉元年
青龙
在辛卯莫之有表度尚
设祭之诔之辞曰

伊惟孝女晔晔之姿偏
其返而令色孔仪窈窕
淑
女巧笑倩子宜其家室
在洽之阳待礼未施嗟
丧
苍伊何无父孰怙诉神
告哀赴江永号视死如
归
是以眇然轻绝投入沙
泥翩翩孝女乍沉乍浮
或泊
洲屿或在中流或趋湍濑
或还波涛千大失声悼
痛万余观者填道云集
路衢流泪掩涕惊动国
都
是以哀姜哭市杞崩城
隅或有赵面引镜鹜耳
用
刀坐台待水抱树而烧于
戏孝女德茂此俦何者
大国防礼自修岂况庶
贱露屋草茅不扶自直
不

镂而雕越梁过宋比之
有殊哀此贞厉千载不
渝
呜呼哀哉乱
铭勒金石质之乾坤岁
数历祀立墓起坟
后土显照天人生贱死
贵义之利门何长华落
雕
零早分范艳窈窕永世
配神若尧二女为湘夫
人
时效仿佛以招后昆
汉议郎蔡雍闻之来观
夜暗手摸其文而读之
雍题文云
黄绢幼妇外孙齑臼又
云

三百年後碑冢當堕江中當堕不堕逢王巨

昇平二年八月十五日記之

十三......北九月......慎惠莊矣影

參軍蜀鈞題此坐之罕物

吏龍門縣令王仲倫借觀 大唐二年歲次已未二月辛未朔三日癸酉百姓唐尚客奉縣令辭侶處分命題

癸未百歲九月六□又

旬章人滿騫
僧權
懷克

戌四年七月廿九日刺史楊漢公已

释 文

三百年后碑冢当堕江
中当堕不堕逢王巨
昇平二年八月十五日
记之

怀素跋
有唐大历二年秋九月
望沙门怀素藏真题

刘钧跋
参军刘钧题此世之罕
物

唐尚客跋
吏龙门县令王仲伦借
观
大历二年岁次己未二
月辛未朔三日癸酉
百姓唐尚客奉县令韩
诏处分命题
癸酉岁九月六□又

满骞怀充僧权押署
句章人满骞
怀充僧权

杨汉公跋
成四年七月廿九日刺
史杨汉公□

24

释　文

元和十年十月二□观
□权
冯审字退□会□□□
三月廿八日
翰林学士□琮将仕郎
李□同观

右庋尚曹娥誄辭蔡邕所
謂黃絹幼婦外孫韲臼者
也雖不知為誰氏書然纖
勁清麗非晉人不能至此
其間草字一行則浮圖懷
素題識也自古高才絕藝

損齋跋

右庋尚曹娥誄辭蔡邕
所
謂黃絹幼婦外孫韲臼
者
也雖不知為誰氏書然
纖
勁清麗非晉人不能至
此
其間草字一行則浮圖
懷
素題識也自古高才絕
藝

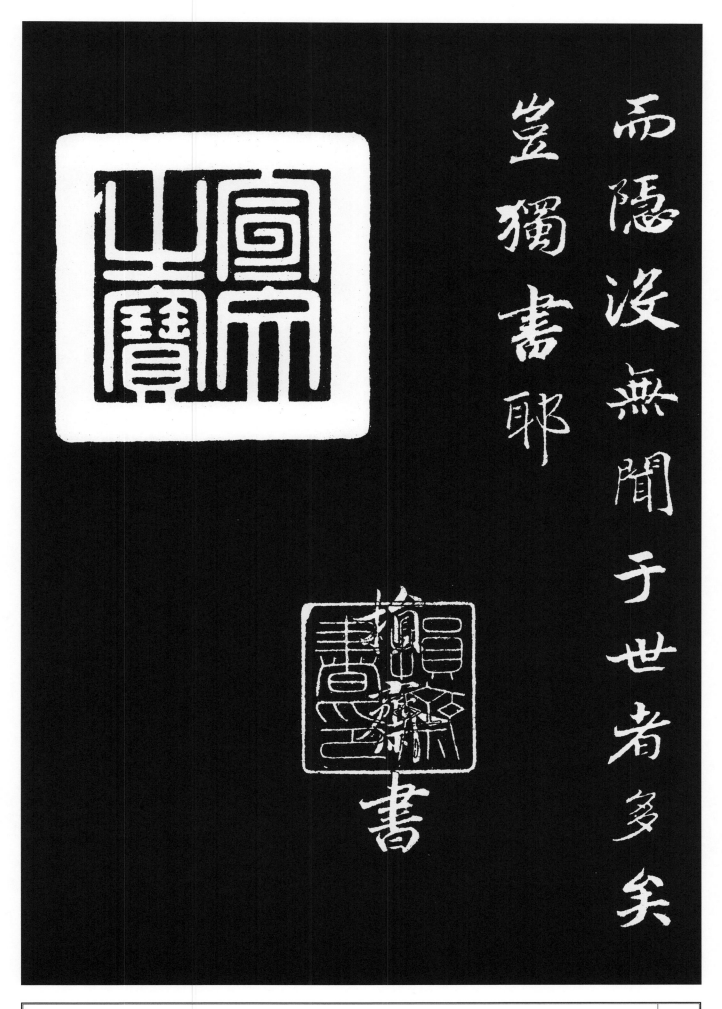

而隱沒無聞于世者多矣
豈獨書耶

而隐没无闻于世者多
矣
岂独书耶
损斋书

曹娥碑正書第一欲學書者不可無一善刻

況得其真蹟又有思陵書在右乎右之藏

室中夜有神光燭人者非此其何物耶

吳興趙孟頫書

释 文

赵孟頫跋

曹娥碑正书第一欲学
书者不可无一善刻
况得其真迹又有思陵
书在右乎右之藏
室中夜有神光烛人者
非此其何物耶
吴兴赵孟頫书

近世書法殆絕政以不見古人真

敕書

奉

史兼經筵官國子祭酒臣虞集

學士亞中大夫知制誥同修國

九思奎章閣侍書學士翰林直

上御奎章閣閱圖書以賜閣參書柯

德壽宮天曆二年四月己酉

右曹娥碑真蹟正書第一嘗藏宋

虞集跋

右曹娥碑真迹正书第
一尝藏宋
德寿宫天历二年四月
己酉
上御奎章阁阅图书以
赐阁参书柯
九思奎章阁侍书学士
翰林直
学士亚中大夫知制诰
同修国
史兼经筵官国子祭酒
臣虞集
奉
敕书
近世书法殆绝政以不
见古人真

墨故也此卷有蕭梁李唐諸
名士題識傳世可考宋思陵又
觀為鑒賞于今又二百餘年次
第而觀益知古人名世萬不可
及噫聖賢傳心之妙寄諸文字
者精審極矣萬世之下人得而
讀之然猶不足以神詣其萬一

释 文

墨故也此卷有萧梁李
唐诸
名士题识传世可考宋
思陵又
亲为鉴赏于今又二百
余年次
第而观益知古人名世
万万不可及噫圣贤传
心之妙寄诸文字
者精审极矣万世之下
人得而
读之然犹不足以神诣
其万一

天台柯敬仲藏此安得人人而見

之世必有天資超卓追造往古

之遺者其庶幾乎泰定五年正

月十日翰林直學士奉議大夫知

制誥同修國史經筵官蜀郡虞集

朝列大夫禮部郎中前進士薊

丘宋本奉訓大夫太常博士遂

天台柯敬仲藏此安得
人人而见
之世必有天资超卓追
造往古
之遗者其庶几乎泰定
五年正
月十日翰林直学士奉
议大夫知
制诰同修国史经筵官
蜀郡虞集
朝列大夫礼部郎中前
进士蓟
丘宋本奉训大夫太常
博士遂

寧謝端本之弟從仕郎翰林國
史院編修官裴侍儀舍人蜀郡
林宇同觀集題
謝公延祐戊午進士小宗泰定甲子進士
集比歲輒從敬仲求此
一觀
上開奎章此卷已入

释文

宁谢端本之弟从仕郎
翰林国
史院编修官裴侍仪舍
人蜀郡
林宇同观集题
谢公延祐戊午进士小
宋泰定甲子进士
集比岁辄从敬仲求此
一观
上开奎章此卷已入

内府
上善九思鑒辨復以賜
何命集題閣下同觀者
大學士忽都魯弥實承
制李洞供奉李訥參書
雅琥授經郎揭侯斯內
掾林宇甘立集三記

释 文

内府
上善九思鉴辨复以赐
之
仍命集题阁下同观者
大学士忽都鲁弥实承
制李洞供奉李讷参书
雅琥授经郎揭侯斯内
掾林宇甘立集三记

九思敬仲名
金源纪石烈希元武夷
詹天麟
长沙欧阳玄燕山王遇
天历三年正
月廿五日丁丑同观是
日贺
敬仲有鉴书博士之命
天下惟理无对物则有
万殊之辨
矣敬仲家无此书何以
鉴天下之书

释 文

耶集四题天历庚午正
月廿七日参
书雅琥经筵检讨白守
忠高存诚同
观集之子四侍
奎章阁初建从六参书
印文也后阁升正二参
书用五品印后文是也
康熙帝跋
曹娥碑相传为晋

右军将军王羲之
得意书今观真迹
笔势清圆秀劲众
美兼备古来楷法
之精未有与之四者
至今千余年神采生

動透出絹素之外朕
系裴餘暇披玩摹倣
覺晉人風味宛在几案
間因書數言識之

释文

动透出绢素之外朕
万几余暇披玩摹仿
觉晋人风味宛在几案
间因书数言识之

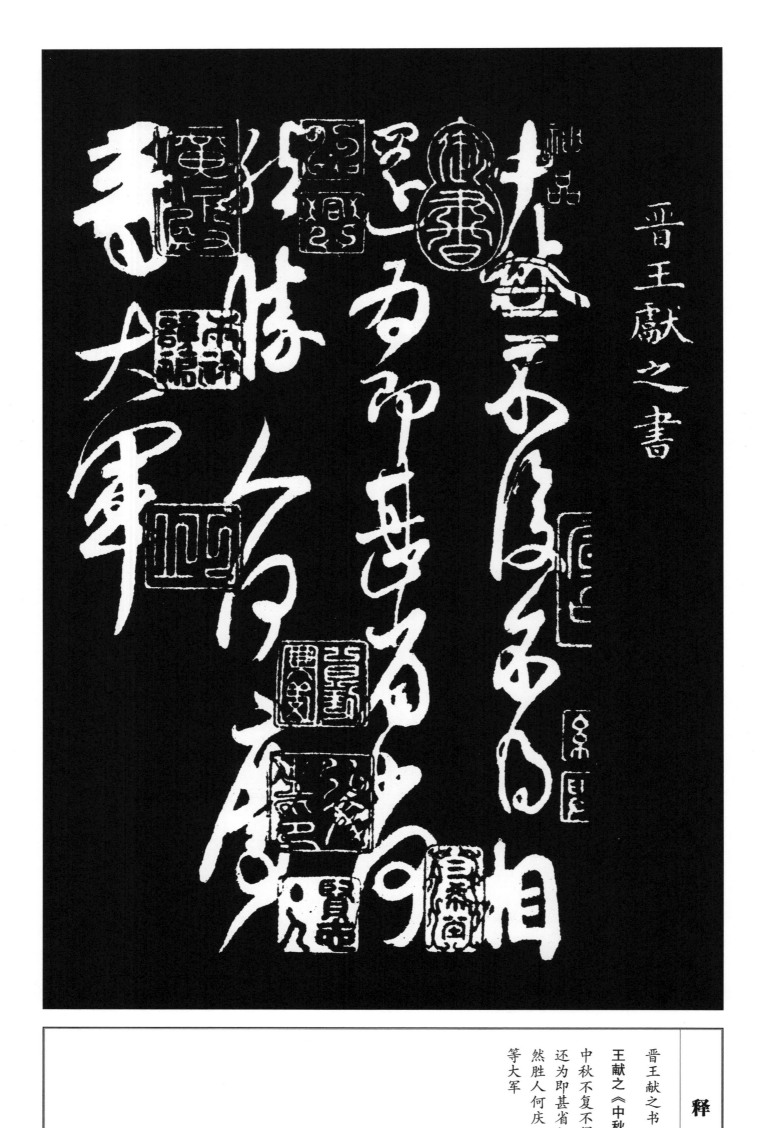

晋王献之書

晋王献之书
王献之《中秋帖》

中秋不复不得相
还为即甚省如何
然胜人何庆
等大军

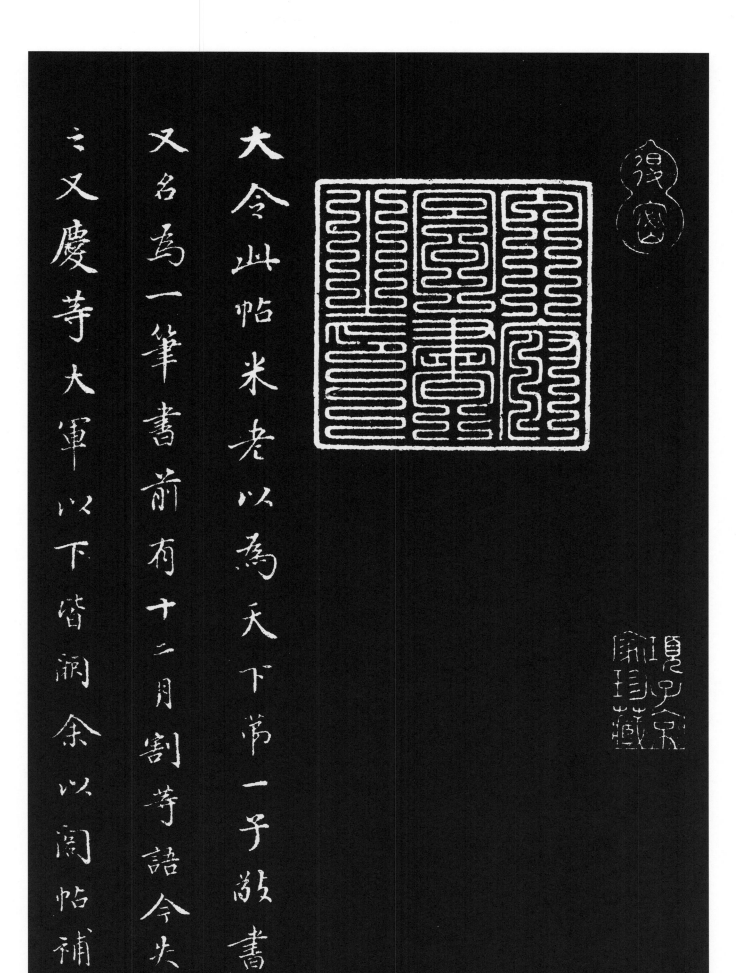

三又慶等大軍以下皆闕余以閣帖補

又名為一筆書前有十二月割等語今失

大令此帖米老以為天下第一子敬書

释　文

董其昌跋

大令此帖米老以为天
下第一子敬书
又名为一笔书前有
十二月割等语今失
之又庆等大军以下皆
阙余以阁帖补

之为千古快事米老尝
云人得大令书割
剪一二字售诸好事者
以此古帖每不可
读后人强为牵合深可
笑也
甲辰六月观于西湖僧
舍董其昌题
阁帖 已至也分张可
言止系此后今离而为
二自余始正之
刻之戏鸿堂帖

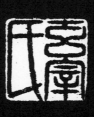

神韻獨超天姿特秀 張
懷瓘書估
大內藏大令墨蹟多屬
唐人鈎填惟是
卷真蹟二十二字神采
如新洵希世寶也
向貯御書房今貯三希
堂中乾隆丙寅
二月御識

乾隆帝跋

神韵独超天姿特秀　张
怀瓘书估
大内藏大令墨迹多属
唐人钩填惟是
卷真迹二十二字神采
如新洵希世宝也
向贮御书房今贮三希
堂中乾隆丙寅
二月御识

十字遂連此卷末若珠還合　因　太宗書卷首見此兩行

释文

王献之《送梨帖》
今□梨三百晚雪
殊不能佳
柳公权跋
因太宗书卷首见此两
行
十字遂连此卷末若珠
还合

浦劍入延平大和二年三月
十日司封員外郎柳公權記
治平乙巳冬至巴郡文同興
可久借熟觀時在成都回

43

車館
今送梨三百晚
雪殊不能佳
大令送梨帖柳公權鑒定

釋文

车馆
今送梨三百晚
雪殊不能佳
大令送梨帖柳
公权鉴
定

董其昌跋
家鸡野鹜同登
俎春蚓秋蛇共
入查君家两行
十一字气压邺

侯三万签
子瞻居士题
清秋临送梨帖附以
子瞻题

释 文

董其昌为悟轩弟

乾隆帝跋

予三希堂所藏大令中
秋帖以精采妍密胜此
十字以高简胜
皆经香光品定其为真
迹无疑物以类聚亦当
贮之三希堂乃适
合柳诚悬所云剑合延
津者亦一段奇缘也乾
隆御题

乾隆帝跋

香光裹以坡翁两行十三
字句谓题右军行穰帖大
令此卷盖后见

考定者故復備錄於此坡書不知何時逸去得香光補書亦可稱買王得羊矣 御題

新埭無乏東山松更生

百叙奴已到汝

慰安之使不失所船一

給勿更須報

考定者故复备录于此
坡书不知何时逸去得
香光补书亦可称买王
得羊矣御题

王献之《东山帖》

新埭无乏东山松更送
□百叙奴□已到汝□
慰安之使不失所□
□给勿更须报

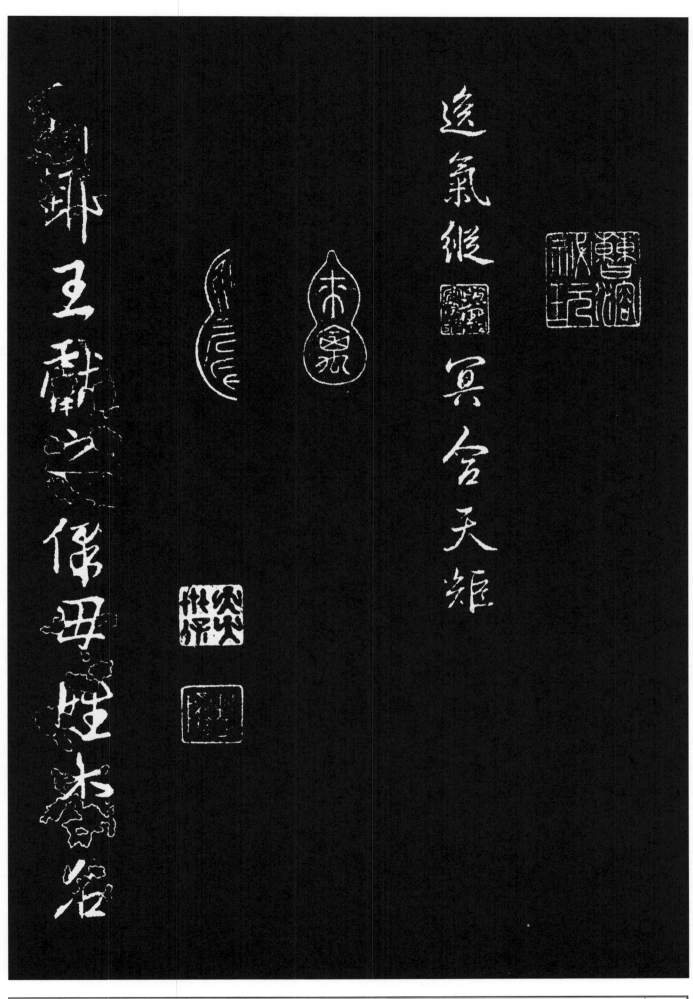

释文

乾隆帝跋

逸气纵□冥合天矩

王献之《保姆帖》

□耶王献之保母姓

名□

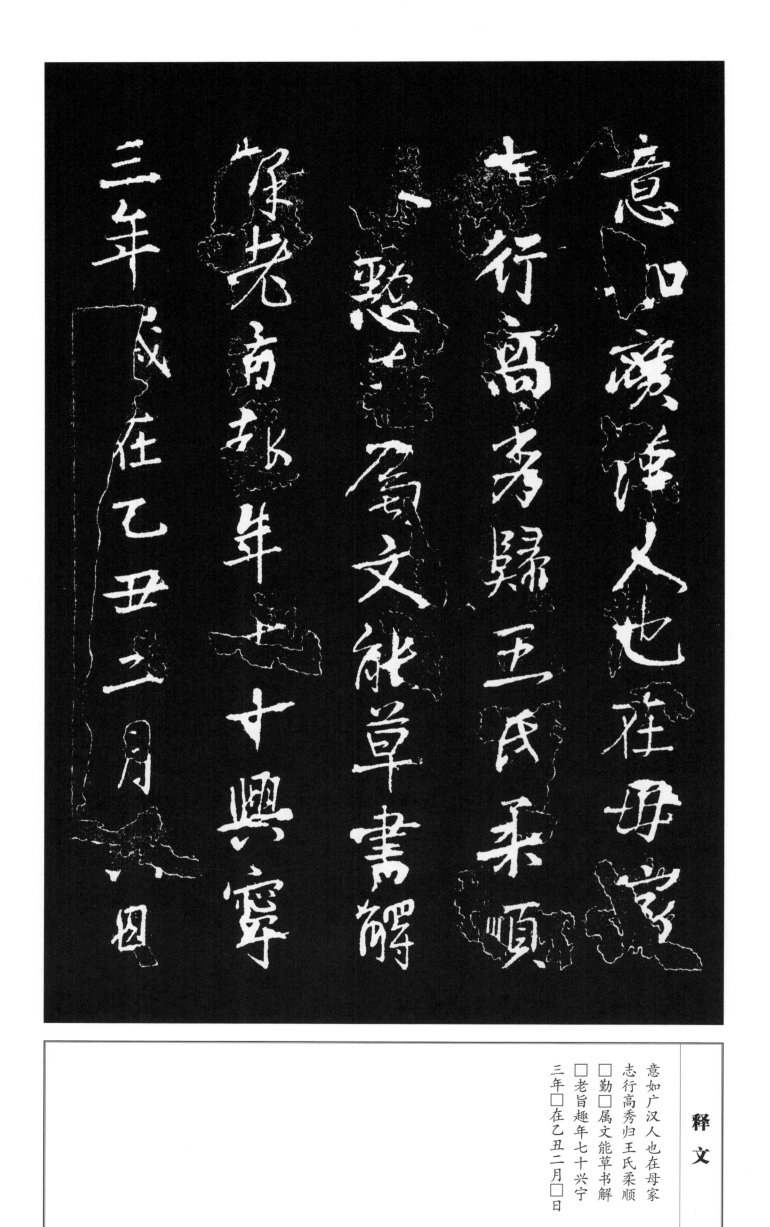

意如广汉人也在母家
志行高秀归王氏柔顺
□勤□属文能草书解
□老旨趣年七十兴宁
三年□在乙丑二月□日

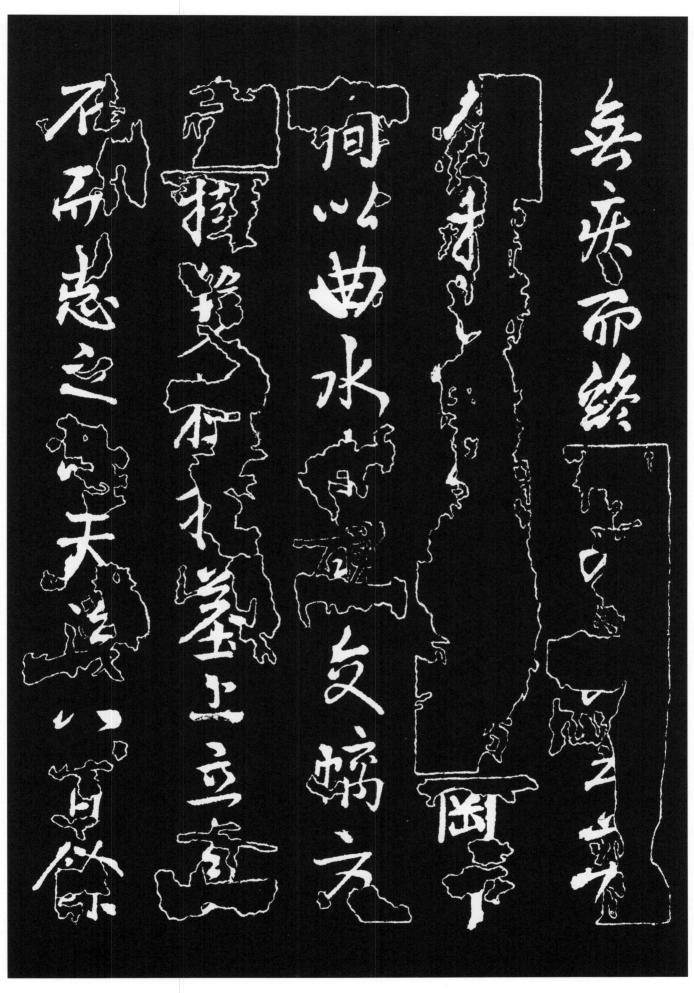

无疾而终□□□□□
□□□□□□□□□□
冈下
□以曲水□□交蝻方
□□□□□□墓上立□
□□□□□□□□□□
石而志之□夫□八□余

51

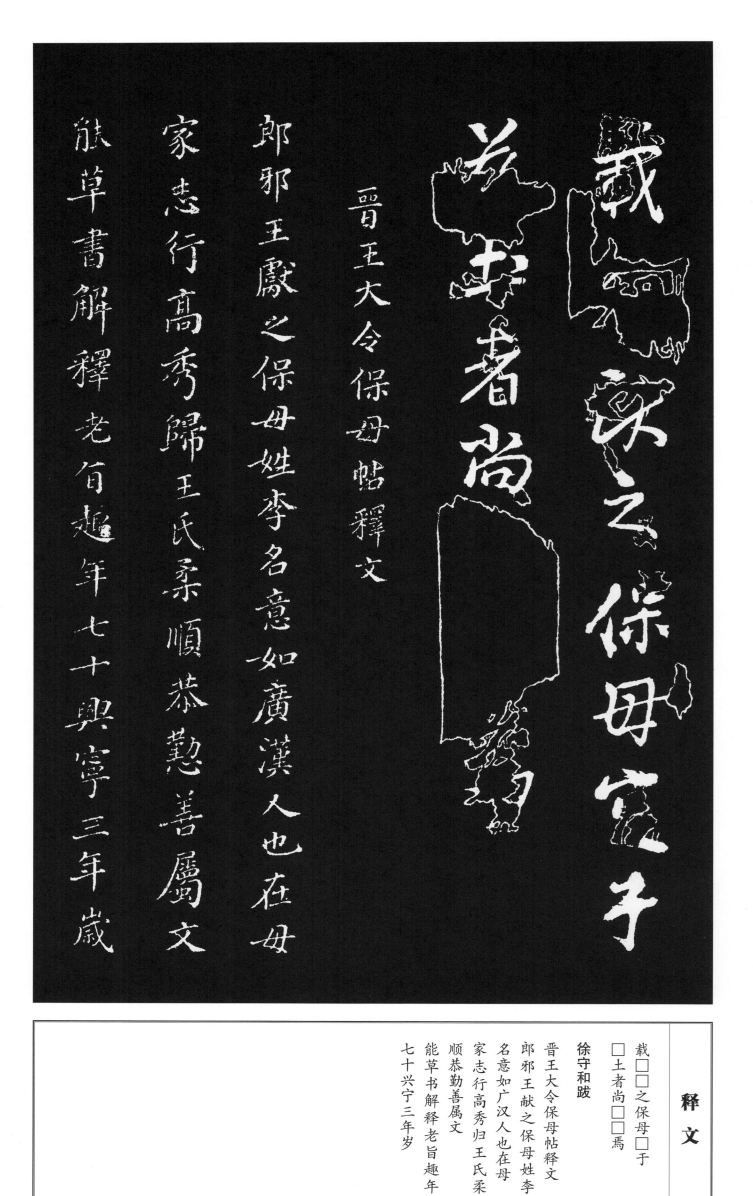

徐守和跋

晋王大令保母帖释文

郎邪王献之保母帖释文
名意如广汉人也在母
家志行高秀归王氏柔
顺恭勤善属文
能草书解释老旨趣年
七十兴宁三年岁

载□□之保母□于
□土者尚□□焉

在乙丑二月六日無疾而卒終己邜既望葬焉

柩出□□□□冈下

殉以曲水小硯交螭方壺

樹雙柏於墓上立貞石而志之悲夫後八百餘載

知獻之保母宫于兹土者尚可考焉

崇禎八年乙亥季春廿八日朗白徐守和書

在乙丑二月六日无疾
而卒终己卯既望葬焉
柩出□□□□冈下
殉以曲水小砚交螭方
壶
树双柏于墓上立贞石而
志之悲夫后八百余载
知献之保母宫于兹土
者尚可考焉
崇祯八年乙亥季春廿
八日朗白徐守和书

保母墓甎至宋寧宗嘉泰癸亥始見於世其

父有八百餘載之語若前知者周必大平園

集中亦嘗及之要知名蹟流傳有數固無

足怪董香光摹入戲鴻堂帖中臨池家遂

人言之書而初拓絕少今乃得之正香光藏

本謂是晉搨縱未必然其為大令親書於

甎晉人所刻固無可疑宋潛溪以蘭亭乃

乾隆帝跋

保母墓砖至宋宁宗嘉
泰癸亥始见于世其
文有八百余载之语若
前知者周必大平园
集中亦尝及之要知名
迹流传有数固无
足怪董香光摹入戏鸿
堂帖中临池家遂
人有其书而初拓绝少
今乃得之正香光藏
本谓是晋拓纵未必然
其为大令亲书于
砖晋人所刻固无可疑
宋潜溪以兰亭乃

唐人钩摹入石此固当
胜一语足为定
论姜尧章辨证转辞费
耳

乾隆庚午小除夕秉烛
御识

赵孟𫖯跋

吾旧藏此保母帖郭
右之从吾求乃辍以与
之不意十五年后重见

之也保母帖雖晚出然是
大令無恙時所刻與世
所傳臨摹上石者萬萬也
至大二年七月廿日為
范喬年題
子昂

书家得宋拓已为罕
见况唐拓乎又谁知有
晋拓如保母帖是王
子敬刻八百年而再出
又

释文

董其昌跋
书家得宋拓已为罕
见况唐拓乎又谁知有
晋拓如保母帖是王
子敬刻八百年而再出
又

57

六百年而落吾手宋时
聚讼定武禊帖者似多
事矣
癸酉十月朔颁历日得
之
菜市口秦人甲戌九月
望后
二日题　其昌

右晉太宰中書令王獻之字子敬書

保母帖至元巳丑九月獲于趙兵部

子昂及來杭與別本較之大不同

然未易與口舌爭深曉王氏書者

迺能知之予愛帖中氏字拓字石

释文

郭天锡跋
右晋太宰中书令王献
之字子敬书
保母帖至元巳丑九月
获于赵兵部
子昂及来杭与别本较
之大不同
然未易与口舌争深晓
王氏书者
乃能知之予爱帖中氏
字于字石

字于字臨學三年無一字似者古
人真難到耶壬辰長至日易跋
蘭亭貴重玉石刻云是率更脫
真蹟至今真贗亂絲紜爭侶王
書親入石八百餘年保母辭獻

释文

字于字临学三年无一
字似者古
人真难到耶壬辰长至
日易跋
兰亭贵重玉石刻云是
率更脱
真迹至今真赝乱纷纭
争似王
书亲入石八百余年保
母辞献

之筆法似羲之斷碑剝落百

餘字高作歐顏千世師

金城郭天錫審定秘玩

晉王羲之書法入神一傳至獻之而

释　文

之笔法似羲之断碑剥
落百
余字高作欧颜千世师
金城郭天锡审定秘玩
陈从龙跋
晋王羲之书法入神一
传至献之而

笔法似之岂一家授受
有专门之秘
不然何千载而下竟无
有能似之者
国朝以来惟吴兴赵子
昂学古书
法多蓄周秦汉晋篆隶
真草碑
刻以善书名当时其博
古所得者

多矣至其書又自成一
家獻之保
母帖書法之精真本似
此不可多得矣
由興寧幽壙所藏而其
志已知其後
八百載復出今是帖自
子昂四傳而至
豫章龔本立古物去留
固自有数

献之志圹而卜年显晦
如期岂书
法之神而数亦神耶至
正十七年
六月廿日长沙陈从龙
题保母
贴后
徐守和跋
和郭右之保母帖赞
书家何以重手刻古墨
虫消别

64

留迹禊帖聚讼吾犹人
定武浪
传五字石曹娥当堕预
占辞保
母应出期合之凿凿残
碑百廿字
底须萧翼赚才师
蔡中郎题曹娥碑云三百
年后碑
冢当堕江中兹保母志
云八百年后

知献之保母宫于兹土
岂神物之显
晦亦有数□乎其间哉
此砖刻相
传出自大令手不得而
知至于藏
锋敛锷大有汉魏篆风
格夜暗
手摸犹知其高出定武
一层也文亦
古澹佳绝由赵松雪传
流至今收

藏者代不一家皆當時名墨豈易

得也耶

崇禎甲戌仲冬哉生明燈下清賞

識此

晋王珣書

小清閟主人徐守和

释 文

藏者代不一家皆当时
名墨岂易
得也耶
崇祯甲戌仲冬哉生明
灯下清赏
识此
小清閟主人徐守和
晋王珣书

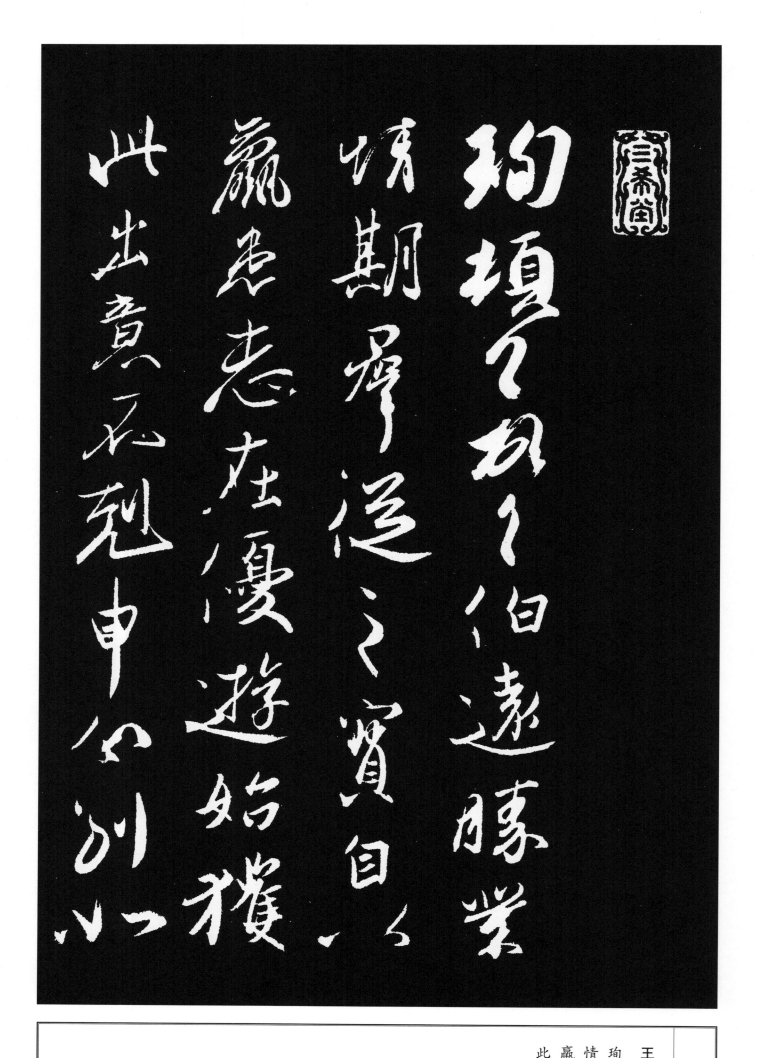

王珣《伯远帖》

珣顿首顿首伯远胜业
情期群从之宝自以
羸患志在优游始获
此出意不克申分别如

昨以为晴日古远隔岭
崎不相瞻临

家学世范草圣有传
宣和书谱

晋人真迹惟二王尚有
存者□米南宫

昨永为畴古远隔岭
崎不相瞻临
乾隆帝跋

家学世范草圣有传
宣和书谱
董其昌跋

晋人真迹惟二王尚有
存者□米南宫

69

墨发光笔法道逸古色照人望

右晋尚书令谥献穆王元琳书纸

時大令已军谓一帋可当右军□帖况王珣书视大令不尤难覩耶既幸予得见王珣又幸珣书不尽湮没得见吾也长安所逢墨迹此为尤物戌戌冬至日董其昌题

时大令已军谓一纸可
当右军□帖况王
珣书视大令不尤难覩
耶既幸予得见
王珣又幸珣书不尽湮
没得见吾也长安所逢
墨迹此为尤物戌戌冬
至日董其昌题

王肯堂跋

右晋尚书令谥献穆王
元琳书纸
墨发光笔法道逸古色
照人望

而知为晋人手泽经唐历宋人主
崇尚翰墨收括民间珍秘归于
天府不知其几矣而尚有遗逸如
此卷者即赏鉴家如老
米辈
亦未之见吾于此有深
感焉元
琳书名当时颇为弟珉
所掩故为
之语曰法护非不佳僧
弥难为兄

71

法护珣小字僧弥珉小字

远於为近世王稚登山人滥觞

其劣於乃弟得无谓是己冬十

二月至新安吴新宇中秘出不留

赏信宿书以归之

延陵王肯堂

唐人真迹已不可多得况晋人

法护珣小字僧弥珉小
字也此帖之
远颇为近世王稚登山
人滥觞
其劣于乃弟得无谓是
己巳冬十
二月至新安吴新宇中
秘出不留
赏信宿书以归之
延陵王肯堂
乾隆帝跋
唐人真迹已不可多得
况晋人

詢内府所藏右軍快雪帖大
令中秋帖皆希世之珍今又得
王珣此幅茧紙家風信堪並
美幾余清賞亦臨池一助也
御識

乾隆丙寅春月獲王珣此帖遂
与快雪中秋二蹟並藏養心殿

耶内府所藏右軍快雪
帖大
令中秋帖皆希世之珍
今又得
王珣此幅茧紙家風信
堪並
美幾余清賞亦臨池一
助也
御识

乾隆帝跋

乾隆丙寅春月獲王珣
此帖遂
与快雪中秋二迹并藏
养心殿

温室中颜曰三希堂
御笔又识

图书在版编目（CIP）数据

钦定三希堂法帖 . 二 / 陆有珠主编 . -- 南宁 : 广西
美术出版社 , 2023.12
ISBN 978-7-5494-2653-9

Ⅰ . ①钦… Ⅱ . ①陆… Ⅲ . ①行书—法帖—中国—东
晋时代 Ⅳ . ① J292.21

中国国家版本馆 CIP 数据核字（2023）第 157430 号

钦定三希堂法帖（二）
QINDING SANXITANG FATIE ER

主　　编：陆有珠
编　　者：禤达广
出 版 人：陈　明
责任编辑：白　桦
助理编辑：龙　力
装帧设计：苏　巍
责任校对：梁冬梅
审　　读：陈小英
出版发行：广西美术出版社
地　　址：广西南宁市望园路 9 号（邮编：530023）
网　　址：www.gxmscbs.com
印　　制：南宁市和诚印务有限公司
开　　本：787 mm×1092 mm　1/8
印　　张：9.5
字　　数：95 千字
出版日期：2024 年 1 月第 1 版第 1 次印刷
书　　号：ISBN 978-7-5494-2653-9
定　　价：53.00 元